越玩越聰明的

數學遊戲 7

吳長順 著

三民書局

國家圖書館出版品預行編目資料

越玩越聰明的數學遊戲 7 / 吳長順著.－－初版一刷.－－臺北
市：三民，2019
面；　公分

ISBN 978-957-14-6639-2　（平裝）
1.數學遊戲

997.6　　　　　　　　　　　　　　　　108003738

© 　越玩越聰明的數學遊戲 7

著 作 人	吳長順
責任編輯	戎品儒
美術設計	黃顯喬
發 行 人	劉振強
發 行 所	三民書局股份有限公司
	地址　臺北市復興北路386號
	電話　(02)25006600
	郵撥帳號　0009998-5
門 市 部	（復北店）臺北市復興北路386號
	（重南店）臺北市重慶南路一段61號
出版日期	初版一刷　2019年6月
編　　號	S 317370

行政院新聞局登記證局版臺業字第○二○○號

有著作權‧不准侵害

ISBN　978-957-14-6639-2　　（平裝）

http://www.sanmin.com.tw 三民網路書店

※本書如有缺頁、破損或裝訂錯誤，請寄回本公司更換。

原中文簡體字版《越玩越聰明的數學遊戲3－數學魔法》(吳長順 著)
由科學出版社於2015年出版，本中文繁體字版經科學出版社
授權獨家在臺灣地區出版、發行、銷售

前　言

　　著名數學家懷爾斯 1995 年因成功證明懸而未決
350 年的「費瑪大定理」而名震一時，他深知興趣
對於數學家的成長過程中起了很大的作用。懷爾斯
回憶說，他 10 歲時在一本連環畫上第一次知道了什
麼是「費瑪大定理」，這成為他孜孜不倦的起點。
家長和老師們要做的，並不是要給孩子多麼豐富多
彩的知識世界，而應該給孩子一個接觸數學的機會，
下一個數學家可能就出在你家。

　　本書正是抓住青少年喜歡遊戲的天性，讓青少
年盡早接觸數學，體驗數學的魔力，並由此愛上數
學，徹底消滅數字恐懼症。如果說第一口奶易讓孩
子產生依賴的副作用，那循循善誘的引導不正是家
長所需要的嗎？愛孩子，就要給孩子更多的愛、更
多的正能量，那就讓孩子早些接觸數學。

　　數學有魔法，趣題是妙招。因為有趣的數學題
目能夠誘發青少年的探究心理，激發學習數學的興
趣，同時發揮分散數學難點以及啟迪數學思維、激
發學生主動參與學習的作用。

　　本書集知識性、實用性和趣味性於一體，閱讀

本書，既能提高青少年學習數學的積極性、拓寬知識視野，又能培養他們的分析問題和解決問題的能力，體會數學無盡的樂趣和奧妙，從而將「要我學」變成「我要學」，體會到學習的樂趣。有了興趣，我們才會對目標充滿感情，才會奮起直追，充滿動力。

數學的世界高深莫測，但是學習數學有「魔法」。我們相信，通過認真閱讀本書，一定能讓各位家長和老師聽到孩子數學成績拔群的聲音！

吳長順

2015 年 2 月

目　次
CONTENTS

1▶ 五數算式　　　　　　　　　　　★☆☆

在空格內填入 1、2、3、4、5，使它們與運算符號 +、−、×、÷ 拼成一道答案為 0 的算式。

試試看，你能寫出幾種算式？

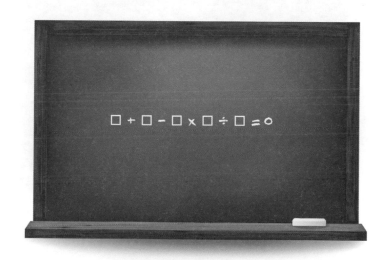

1▶ 五數算式 答案

1+5－3x4÷2＝○　　5+1－3x4÷2＝○

1+5－4x3÷2＝○　　5+1－4x3÷2＝○

3+5－2x4÷1＝○　　5+3－2x4÷1＝○

3+5－4x2÷1＝○　　5+3－4x2÷1＝○

2 小數算式之 1　　　　　　　　★☆☆

來看下面這樣一道題：

$$2.3 \times 4.8 + 5.96 = 17$$

算式中出現了數字 1、2、3、4、5、6、7、8、9 各一次。請你重新排列這些數字，使之成為具有這一特點的小數算式。

為了增加趣味性，請你依照要求完成下面的空格即可。

你能完成嗎？

2 小數算式之 1 答案

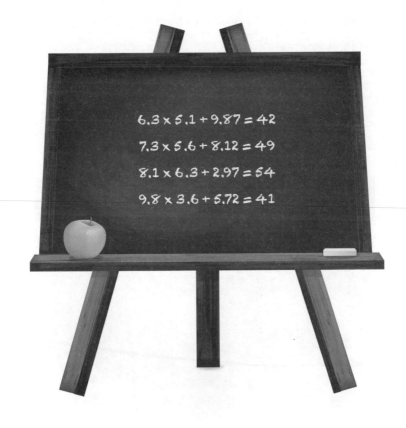

$$6.3 \times 5.1 + 9.87 = 42$$
$$7.3 \times 5.6 + 8.12 = 49$$
$$8.1 \times 6.3 + 2.97 = 54$$
$$9.8 \times 3.6 + 5.72 = 41$$

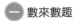

3▶ 小數算式之 2　　　　　　　　　　★☆☆

請在空格內填入數字 1、2、3、4、5、6、7、8、9 各一次，使每道等式都能夠成立。

為了降低難度，算式中給出了部分數字，請你依照要求完成下面的空格即可。

你能很快完成嗎？

$$6\Box.\Box9 + \Box.\Box1 = \Box2$$
$$5\Box.\Box9 + \Box.\Box1 = \Box3$$
$$3\Box.\Box9 + \Box.\Box1 = \Box5$$
$$2\Box.\Box9 + \Box.\Box1 = \Box6$$

3▶ 小數算式之 2 答案

$$68.59 + 3.41 = 7\,2$$

$$58.79 + 4.21 = 6\,3$$

$$38.79 + 6.21 = 4\,5$$

$$28.59 + 7.41 = 3\,6$$

4▶ 小數算式之 3　　　　　　　　★★☆

請在空格內填入 3、4、5、6，使之成為一道等式。

試試看，你能完成嗎？

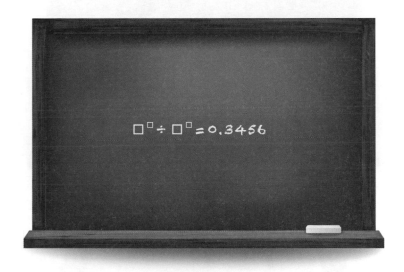

$$\square^{\square} \div \square^{\square} = 0.3456$$

4 小數算式之 3 （答案）

$$6^3 \div 5^4 = 0.3456$$

二、與眾不同

5 尋數　　　　　　　　　　　★☆☆

想想看，當算式中的「A」表示什麼數時，這種等式可以成立？

$$3 \times A + A \times 8 = 308$$

5 ▶ 尋數 答案

不妨這樣去想：

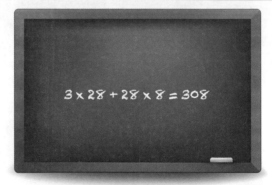

$$3 \times A + A \times 8 = 308$$
$$A \times (3 + 8) = 308$$
$$A \times 11 = 308$$
$$A = 308 \div 11$$
$$A = 28$$

A 表示的數為 28，原式為：

$$3 \times 28 + 28 \times 8 = 308$$

6 ▸ 一個乘號　　　　★☆☆

這是兩道相同的算式，而答案恰好成位數顛倒的兩數。一個是
3015，另一個是 5103。只知道它們兩個有一道是正確的算式，
而另一道則不是等式。有趣的是，如果你能夠給不相等的算式中
再加入一個乘號，它也能成為等式。

想想看，這一個乘號應該加在哪兒呢？

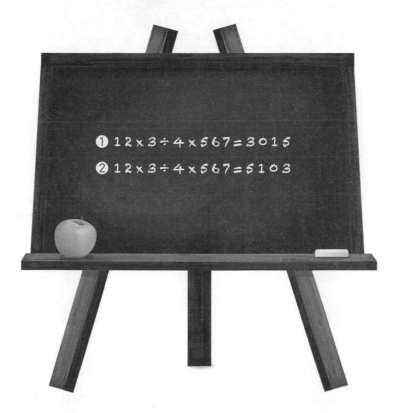

⑥▶ 一個乘號 答案

透過計算可以發現②式是正確的，而①式中加入一個乘號即為等式，如下圖。

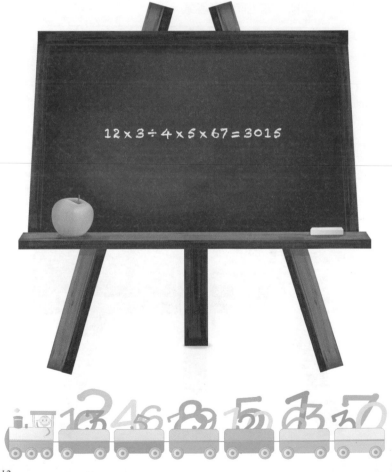

$$12 \times 3 \div 4 \times 5 \times 67 = 3015$$

7 學與玩 ★☆☆

聖誕節這天，聖誕老人給大家出了這樣一道題，如果能夠很快猜出每個字表示的數字是多少，就可以得到這包聖誕禮物了。

提示：「學與」表示的兩位數是「玩」的整數倍；「學玩」表示的兩位數是「與」的整數倍；「與玩」表示的兩位數是「學」的整數倍。

試試看，這次你有信心拿到這包禮物了吧？

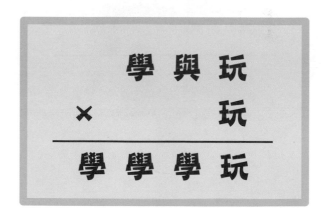

7▶ 學與玩 答案

「學」＝1

「與」＝8

「玩」＝6

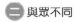

8 依樣畫葫蘆之 1 ★☆☆

上圖有兩道用上數字 1～8 組成的算式，答案皆為 712。

下面請你也用上 1～8 組成兩道算式，使答案皆為 912。

你能完成嗎？

$$356 \times 2 = 712$$
$$178 \times 4 = 712$$

$$\square\square \times \square\square = 912$$
$$\square\square \times \square\square = 912$$

8 依樣畫葫蘆之 1 答案

將 912 作質因數分解：$912 = 2 \times 2 \times 2 \times 2 \times 3 \times 19$。

透過調整，不難找到答案。

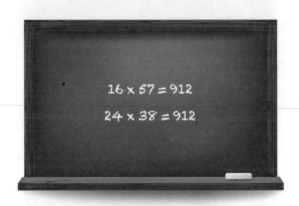

$$16 \times 57 = 912$$

$$24 \times 38 = 912$$

9 依樣畫葫蘆之 2 ★☆☆

我們用上數字 1、2、3、4、5、6、7、8、9 各一次，組成一個兩位數和一個七位數，並算出它們的乘積。

下面請你來完成這樣一個算式，要求算式內填入數字 1、2、3、4、5、6、7，形成一道與原來答案相同的算式。

答案比你想像的要簡單。

試試看，你能將這七個數字依次填上嗎？

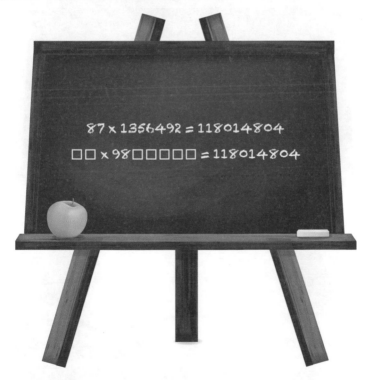

$$87 \times 1356492 = 118014804$$

$$\square\square \times 98\square\square\square\square\square = 118014804$$

⑨ 依樣畫葫蘆之 2 答案

「將這七個數字依次填上」即可。

沒想到吧！

$$12 \times 9834567 = 118014804$$

10▶ 移動 6 與 7 　　　　★★☆

請移動算式中的數字 6 和 7，使其可以成為等式。

10 移動 6 與 7 答案

$$1 \times 26 \times 345 = 8970$$

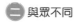
11▶ 一減到底 ★★☆

請在算式等號左邊的數字中填入適當的減號，使兩道等式能夠成立。

試試看，你能完成嗎？

提示：兩道算式共需要填 7 個減號。

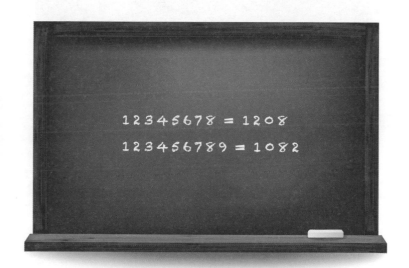

11 一減到底 答案

根據估算，被減數只能是四位數 1234。

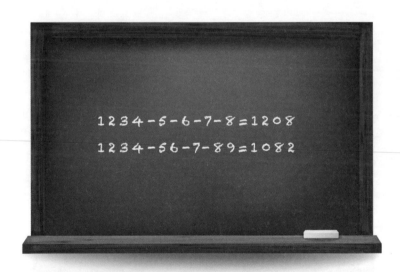

$$1234-5-6-7-8=1208$$
$$1234-56-7-89=1082$$

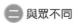

12▶ 驗算算式 ★★☆

這裡介紹一道你從沒有看過的算式。

這道算式的底數和指數中，出現了數字 1～13 各一次，你來算算看，等式成立嗎？

這可要耐心和細心才能夠完成哦！試試吧！

提示：你可以使用計算機，但是可能會不夠用哦！

$$(9^2 + 12^8) - (3^{10} + 4^{13} + 6^{11} + 7^5) = 1$$

12 驗算算式 答案

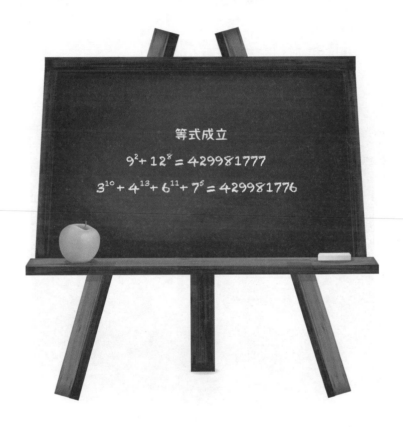

等式成立

$9^2 + 12^8 = 429981777$

$3^{10} + 4^{13} + 6^{11} + 7^5 = 429981776$

13 譯譯填填 ★★☆

請將算式中的國字譯成數字,並填出空格中應該有的數字,使之成為「新奇趣」的平方數等式。

你能完成嗎?

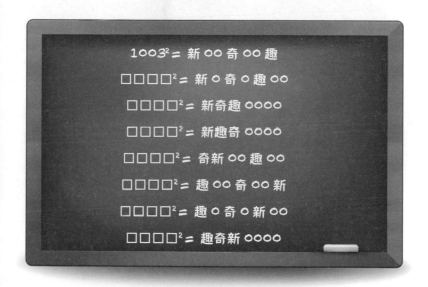

$$1003^2 = 新 \bigcirc\bigcirc 奇 \bigcirc\bigcirc 趣$$

$$\square\square\square\square^2 = 新 \bigcirc 奇 \bigcirc 趣 \bigcirc\bigcirc$$

$$\square\square\square\square^2 = 新奇趣 \bigcirc\bigcirc\bigcirc\bigcirc$$

$$\square\square\square\square^2 = 新趣奇 \bigcirc\bigcirc\bigcirc\bigcirc$$

$$\square\square\square\square^2 = 奇新 \bigcirc\bigcirc 趣 \bigcirc\bigcirc$$

$$\square\square\square\square^2 = 趣 \bigcirc\bigcirc 奇 \bigcirc\bigcirc 新$$

$$\square\square\square\square^2 = 趣 \bigcirc 奇 \bigcirc 新 \bigcirc\bigcirc$$

$$\square\square\square\square^2 = 趣奇新 \bigcirc\bigcirc\bigcirc\bigcirc$$

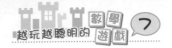

13 譯譯填填 答案

$$1003^2 = 1006009$$

$$1030^2 = 1060900$$

$$1300^2 = 1690000$$

$$1400^2 = 1960000$$

$$2470^2 = 6100900$$

$$3001^2 = 9006001$$

$$3010^2 = 9060100$$

$$3100^2 = 9610000$$

14 只填減號 ★☆☆

來看這樣三道算式。它們是在數字鏈「123456789」中填入減號，可以成為答案是 30、39、48 的減法算式：

$$123 - 4 - 5 - 67 - 8 - 9 = 30$$
$$123 - 4 - 56 - 7 - 8 - 9 = 39$$
$$123 - 45 - 6 - 7 - 8 - 9 = 48$$

若將數字鏈中去掉了 9，剩下的數字鏈中同樣只填減號，使它們仍舊成為答案是 30、39、48 的減法算式。你不妨試一試，看看自己能夠做到嗎？

提示：被減數仍舊是 123。

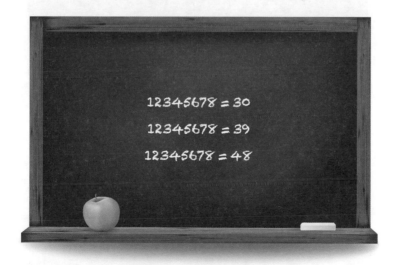

14 只填減號 答案

由提示得知被減數為 123，後面的數字只需要適當調整，就能組成題目所要求的算式。

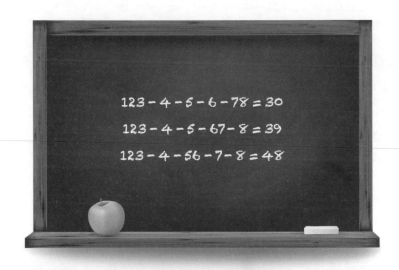

$$123 - 4 - 5 - 6 - 78 = 30$$
$$123 - 4 - 5 - 67 - 8 = 39$$
$$123 - 4 - 56 - 7 - 8 = 48$$

15 智去減號 ★☆☆

這裡的四道算式都不相等，如果每個算式中去掉一個減號，它們就都能夠成為等式。

想想看，該去掉哪個呢？

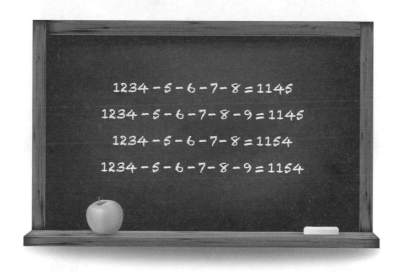

$$1234 - 5 - 6 - 7 - 8 = 1145$$
$$1234 - 5 - 6 - 7 - 8 - 9 = 1145$$
$$1234 - 5 - 6 - 7 - 8 = 1154$$
$$1234 - 5 - 6 - 7 - 8 - 9 = 1154$$

智去減號 答案

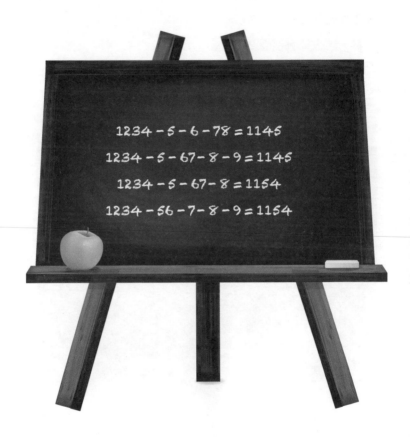

$$1234 - 5 - 6 - 78 = 1145$$
$$1234 - 5 - 67 - 8 - 9 = 1145$$
$$1234 - 5 - 67 - 8 = 1154$$
$$1234 - 56 - 7 - 8 - 9 = 1154$$

16▶ 智填算式　　　　　　　　　　★☆☆

來看下圖第一道算式，利用數字 1、2、3、4、5 和兩個運算符號
拼出的算式，答案是 413。

考考你：你能否也用上數字 1、2、3、4、5 和兩個運算符號，組
成一道答案為 4130 的算式呢？

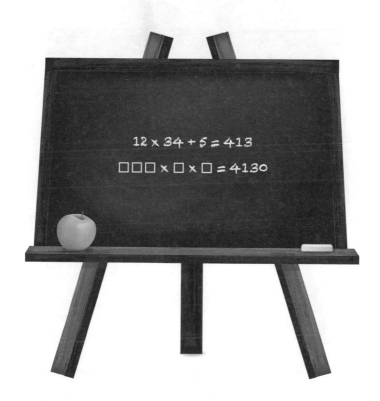

$$12 \times 34 + 5 = 413$$
$$\square\square\square \times \square \times \square = 4130$$

16 智填算式 答案

如果你能夠從 1、2、3、4、5 中抽取三個數字組成 413，又知道
剩下的兩個一位數的乘積恰好為 10，那麼就很容易填寫出答案！

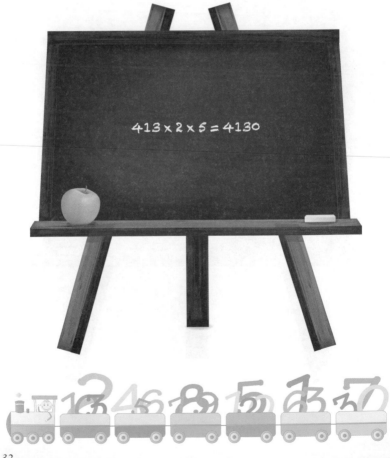

$$413 \times 2 \times 5 = 4130$$

17▶ 超級頭腦 ★☆☆

算式中的「超級」和「頭腦」表示兩個兩位數。已知每道算式中
不出現重複的數字。

試試看,你能猜出這兩個兩位數嗎?

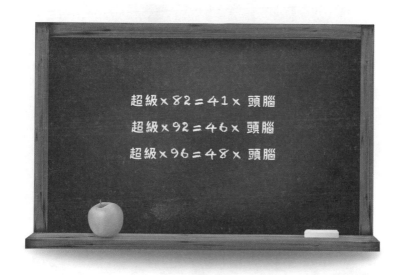

17 超級頭腦 答案

既然算式中不出現重複的數字，那就先來看看三道算式中給出哪些數字。出現了 1、2、4、6、8、9，顯然，「超級」與「頭腦」表示的數字中不會有這六個數字，那麼，它們只能是 0、3、5、7 這四個數字，可以組成的倍數只有 35 和 70，代入算式驗算，等式成立。故「超級」為 35，「頭腦」為 70。

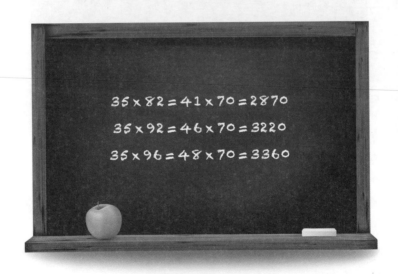

$$35 \times 82 = 41 \times 70 = 2870$$
$$35 \times 92 = 46 \times 70 = 3220$$
$$35 \times 96 = 48 \times 70 = 3360$$

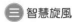

18▶ 填數　　　　　　　　　　★☆☆

請你在下面的空格內，填入一個相同的兩位數，使它成為一道等式。

$$\square\square \times 12 + \square\square1 \times 2 = 1122$$

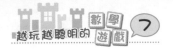
18 填數 答案

原式：□□ × 12 + □□1 × 2 = 1122

每項上各除以 2：□□ × 12 ÷ 2 + □□1 × 2 ÷ 2 = 1122 ÷ 2

整理後為：□□ × 6 + □□1 = 561

算式還可以變成為：

□□ × 6 + □□ × 10 + 1 = 561

□□ × 6 + □□ × 10 = 560

□□ × (6 + 10) = 560

□□ × 16 = 560

□□ = 560 ÷ 16 = 35

這個兩位數是 35。

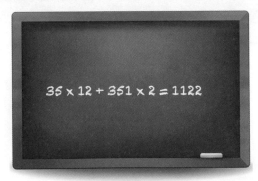

$$35 \times 12 + 351 \times 2 = 1122$$

19▶ 重新考慮之 I ★☆☆

這是利用數字 1、2、3、4、5、6、7 和兩個運算符號組成且答案為 1000 的算式。請你將算式中的運算符號去掉，重新加入兩個運算符號，使之仍成為答案為 1000 的算式。

試試看，這可能嗎？

$1342-6 \times 57 = 1000$

19 重新考慮之 1 答案

$1 + 342 + 657 = 1000$

20 **重新考慮之 2** ★★☆

這是兩道利用數字 1、2、3、4、5、6、7 和五個運算符號組成且答案為 1000 的算式。請你將算式中的運算符號去掉,加入兩個運算符號,使之成為答案為 1000 的算式。

試試看,這可能嗎?

$$1-2-4+67\times5\times3=1000$$
$$1\times24\times6\times7-5-3=1000$$

20▶ 重新考慮之 2 答案

$$1+246+753=1000$$

21 智填數字 ★★☆

根據算式的規律，填寫出空格中的數字。你能完成嗎？

提示：ABD ＋ AB ＋ C ＝ 500。

$$267 + 26 + 7 = 300$$
$$362 + 36 + 2 = 400$$
$$\blacksquare\blacksquare\blacksquare + \blacksquare\blacksquare + \blacksquare = 500$$
$$543 + 54 + 3 = 600$$
$$629 + 62 + 9 = 700$$
$$724 + 72 + 4 = 800$$

21 ▶ 智填數字 答案

透過觀察發現，等號左邊的三位數為三個不同的數字，第二個加數為三位數的百位與十位數字組成的兩位數，一位數為三位數的個位數字。因此，透過嘗試無法找到符合答案為 500 的算式，故無解。

22▶ 智尋三位數　　　　　　　　　　　★★☆

谷雨爽與朱沂蒙是同學，也是一對數學迷。她們時常在一起出題考考對方。

課間休息時，谷雨爽又給朱沂蒙出了一道題：「有這樣一個三位數，它是由三個不同的數字組成的，如果說讓這個三位數，與構成它的三個數字相乘，積為五位數，且百位、十位、個位上的數字均為 8。你知道這個三位數是多少嗎？」

朱沂蒙想了想，在紙上列出了：「根據題目的要求，設這個三位數為 abc，abc × a × b × c ＝ □□888。」她列的一點也沒錯，不過下面就不好算了。

她對谷雨爽說：「你能再給點提示嗎？」

谷雨爽笑笑說：「可以，我告訴你，答案的兩個空格中，有一個數字為 3。這次應該算出來了吧？」

想想看，你能夠算出來嗎？

22 智尋三位數 答案

可以根據它們乘積的個位數字的特點來試驗和估算,透過探究可以找出以下兩種不同的答案。

$$429 \times 4 \times 2 \times 9 = 30888$$

$$842 \times 8 \times 4 \times 2 = 53888$$

23▶ **智力考** ★★☆

請用 3、4、6 三個數字，替換下列算式中的「智力考」三個字，

使這十道等式都能夠相立。

你能完成嗎？

提示：算式結果為四捨五入到小數點第一位。

$$考^8 \div 智 \div 力 + 0 = 智力考0.9$$

$$考^8 \div 智 \div 力 + 1 = 智力考1.9$$

$$考^8 \div 智 \div 力 + 2 = 智力考2.9$$

$$考^8 \div 智 \div 力 + 3 = 智力考3.9$$

$$考^8 \div 智 \div 力 + 4 = 智力考4.9$$

$$考^8 \div 智 \div 力 + 5 = 智力考5.9$$

$$考^8 \div 智 \div 力 + 6 = 智力考6.9$$

$$考^8 \div 智 \div 力 + 7 = 智力考7.9$$

$$考^8 \div 智 \div 力 + 8 = 智力考8.9$$

$$考^8 \div 智 \div 力 + 9 = 智力考9.9$$

23 智力考 答案

好像沒有什麼特殊的解決方法，也只有透過試驗來完成了。

「智」＝3；「力」＝6；「考」＝4

$$4^8 \div 3 \div 6 + 0 = 3640.9$$

$$4^8 \div 3 \div 6 + 1 = 3641.9$$

$$4^8 \div 3 \div 6 + 2 = 3642.9$$

$$4^8 \div 3 \div 6 + 3 = 3643.9$$

$$4^8 \div 3 \div 6 + 4 = 3644.9$$

$$4^8 \div 3 \div 6 + 5 = 3645.9$$

$$4^8 \div 3 \div 6 + 6 = 3646.9$$

$$4^8 \div 3 \div 6 + 7 = 3647.9$$

$$4^8 \div 3 \div 6 + 8 = 3648.9$$

$$4^8 \div 3 \div 6 + 9 = 3649.9$$

24 巧移乘號 ★☆☆

這是一道奇特的算式，式中出現了數字 0、1、2、3、4、5、6 各一次。請你將算式中的一個乘號移動位置，使之成為另外一道如此有趣的算式。

試試看，你能完成嗎？

$5 \times 1 \times 64 = 320$

24▶ 巧移乘號 答案

如果你能夠看透「1×64」與「16×4」答案相同，你就會很快
找到答案！

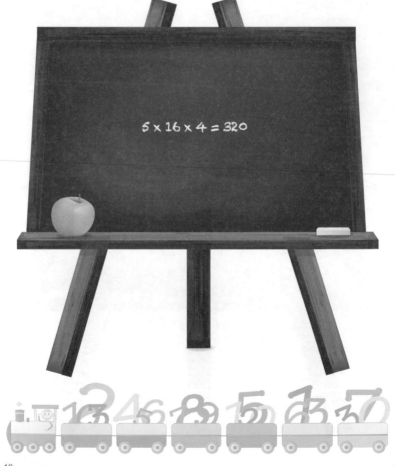

$$5 \times 16 \times 4 = 320$$

25▶ 最大與最小　　　　　　　　　　　★ ☆ ☆

我們來看這樣的兩道算式：

(1) ？ ＋ ？ ？ ＋ ？ ？ ？ ＋ ？ ？ ？ ？ ＝ 最大值

算式中「？」表示十個不同數字，你能算出最大得數是多少嗎？

(2) ？ ＋ ？ ？ ＋ ？ ？ ？ ＋ ？ ？ ？ ？ ＝ 最小值

如果要求最小值，那算式怎麼寫呢？最小值是多少？

分析與解答：最大值並不是 $0 + 21 + 543 + 9876$ 這樣的！而是要讓千位、百位、十位、個位上的數字盡量大。因此，我們應該把最大的數字——9 分配給千位（1 個），8、7 分配給百位（2 個），6、5、4 分配給十位（3 個），3、2、1、0 分配給個位（4 個），例如 $1 + 40 + 752 + 9863$，組成的數和算式有很多種變化，但它們的和只有一個：10656。同樣，求最小值時，應該把最小的數字——0 分配給千位，可是這樣不符合我們平常的寫數習慣，所以讓 0 退下來換成數字 1，把 1 給千位（1 個），讓 0、2 給百位（2 個），3、4、5 給十位（3 個），6、7、8、9 給個位，例如 $6 + 37 + 248 + 1059$，形式可以變化，但和只能是：1350。

試一試：每道算式中的「？」為六個不同的數字，想想看，它們最後的結果應該是多少？

$$？ ＋ ？ ？ ＋ ？ ？ ？ ＝ 最大值$$

$$？ ＋ ？ ？ ＋ ？ ？ ？ ＝ 最小值$$

25 最大與最小 答案

例子中是填0~9十個數字,而這裡卻沒有告訴我們填哪些數字。
這就要動腦筋想想看,為了滿足題目的要求,我們應該選擇哪些
數字來完成這樣的算式了。

填寫最大值的算式,要盡量選擇較大的數字。只能選擇9、8、7、
6、5、4。同理,填寫最小值的算式,要盡量選擇較小的數字。
只能是0、1、2、3、4、5。

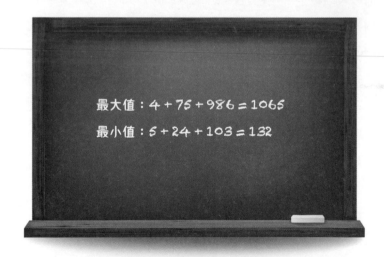

$$最大值:4 + 75 + 986 = 1065$$
$$最小值:5 + 24 + 103 = 132$$

26▶ 字母算式之 1　　　　　　　　　　★☆☆

想想看，算式中的 A 和 B 各表示一個什麼數字時，它們可以成
為兩道正確的除法算式？

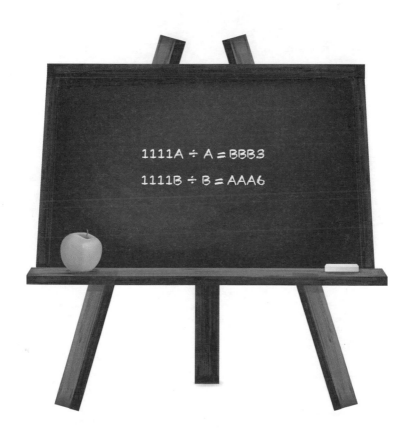

1111A ÷ A = BBB3

1111B ÷ B = AAA6

26 字母算式之1 答案

從個位上的數字考慮，不難找到答案。

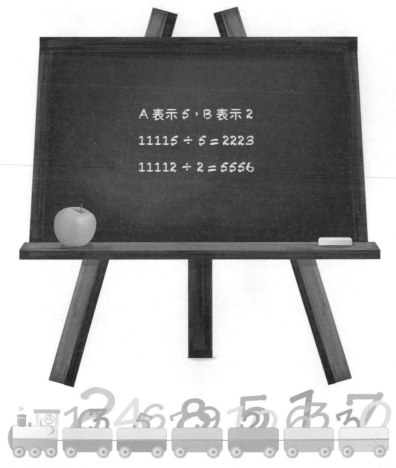

A 表示 5，B 表示 2

11115 ÷ 5 = 2223

11112 ÷ 2 = 5556

27 字母算式之 2　　　　★☆☆

請將 A、B、C、D 這四個字母，分別換成適當的數字，使之成為兩道等式。

試試看，你能完成嗎？

提示：A＋B＝C＋D＝9。

$$AABB \div AB = 66$$
$$CCDD \div CD = 99$$

27 字母算式之 2 答案

$$1188 \div 18 = 66$$
$$4455 \div 45 = 99$$

28 字母算式之 3　　　★☆☆

有三個連續的兩位數，我們記作 A、B、C，它們與回文數（如 14641、1331 前後對稱的數，就是回文數）非常有緣。你能根據下面的算式，算出 A、B、C 各是多少嗎？

$$A \times B = 6006$$
$$A \times B \times C = 474474$$

28 字母算式之 3 答案

很顯然，C 所表示的數是很容易求的，474474 ÷ 6006 = 79 即是 C 所表示的數。那麼，又知道 A、B、C 為三個連續自然數，知道了 C 所表示的數，故 A = 77，B = 78，代入算式驗證後發現等式成立。

$$77 \times 78 = 6006$$

$$77 \times 78 \times 79 = 474474$$

29 縱橫等式之 1 ★☆☆

請在空格內填入 1、2、3、4、5、6、7、8，使每直行、橫列形

成六道答案為 14 的加法等式。

試一試，你能完成嗎？

	+		+		=	14
+		+		+		
	+	6	+		=	14
+		+		+		
	+		+		=	14
=		=		=		
14		14		14		

29▶ 縱橫等式之 1 （答案）

3	+	7	+	4	=	14
+		+		+		
6	+	6	+	2	=	14
+		+		+		
5	+	1	+	8	=	14
=		=		=		
14		14		14		

30▶ 縱橫等式之 2 ★★☆

請在空格內填入 1、2、3、4、5、6、7、8，使每直行、橫列形

成六道答案為 13 的加法等式。

試試看，你能完成嗎？

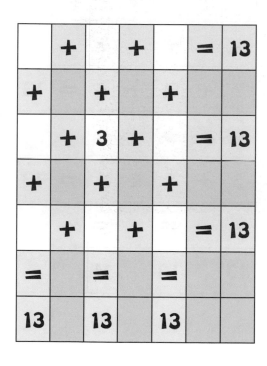

30 ▶ 縱橫等式之 2 答案

1	+	8	+	4	=	13
+		+		+		
7	+	3	+	3	=	13
+		+		+		
5	+	2	+	6	=	13
=		=		=		
13		13		13		

31▶ 字母代數　　　　　　　　　　　　★★☆

在下面的五道算式中，分別出現了字母 A 和 B。如果將字母換成相應的數字，它就可以成為等式。

你知道 A 和 B 各代表多少嗎？

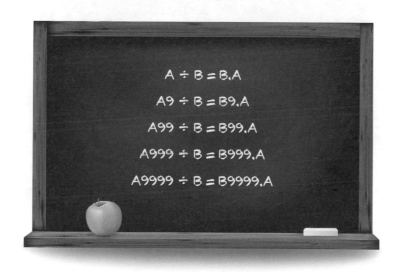

$$A \div B = B.A$$
$$A9 \div B = B9.A$$
$$A99 \div B = B99.A$$
$$A999 \div B = B999.A$$
$$A9999 \div B = B9999.A$$

31 字母代數 答案

$$A = 5 , B = 2$$
$$5 \div 2 = 2.5$$
$$59 \div 2 = 29.5$$
$$599 \div 2 = 299.5$$
$$5999 \div 2 = 2999.5$$
$$59999 \div 2 = 29999.5$$

32 **趣味換數** ★★☆

請你想想看，下面算式中的「奇」「妙」「趣」各表示一個什麼數字時，它可以成為一道有趣的等式？如果能夠成功，那將是多麼有趣的呀！

提示：新＝8。

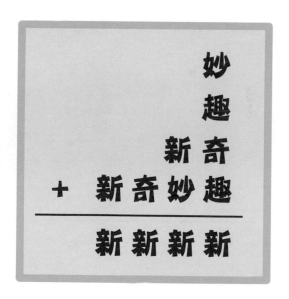

32▶ 趣味換數 答案

根據提示，原式可以整理為「奇妙趣＋奇＋妙＋趣＝808」。

根據題意，要考慮到進位，「奇」只能為 7，算式為「7 妙趣＋7＋妙＋趣＝808」，整理為「妙趣＋妙＋趣＝101」。因此，奇＝7；妙＝9；趣＝1。代入算式演算，符合要求。

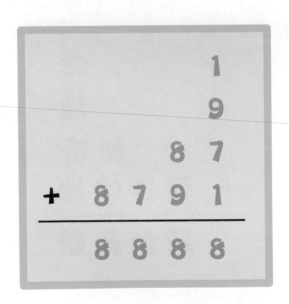

33▶ 三個兩位數　　　　　　　　　★★☆

請你利用數字 1、2、3、4、5、6，分別組成三個兩位數，填入每道算式的空格內，使每道等式都能夠成立。

看仔細，有的是一個加號一個減號，有的是兩個減號！組數的時候要做到統籌兼顧才行。

想想看，你能夠做到嗎？

$$□□ - □□ - □□ = 1$$
$$□□ + □□ - □□ = 1$$
$$□□ - □□ - □□ = 8$$
$$□□ + □□ - □□ = 8$$
$$□□ - □□ - □□ = 10$$
$$□□ + □□ - □□ = 10$$
$$□□ - □□ - □□ = 17$$
$$□□ + □□ - □□ = 17$$
$$□□ - □□ - □□ = 19$$
$$□□ + □□ - □□ = 19$$
$$□□ - □□ - □□ = 28$$
$$□□ + □□ - □□ = 28$$

33 三個兩位數 答案

組法有多種，如兩個減數的相同數位上的數字的交換，或兩個加
數相同數位上的數字交換，都符合要求。

$$56 - 12 - 43 = 1$$
$$12 + 35 - 46 = 1$$
$$46 - 13 - 25 = 8$$
$$21 + 43 - 56 = 8$$
$$56 - 12 - 34 = 10$$
$$21 + 35 - 46 = 10$$
$$64 - 12 - 35 = 17$$
$$31 + 42 - 56 = 17$$
$$65 - 12 - 34 = 19$$
$$12 + 53 - 46 = 19$$
$$65 - 13 - 24 = 28$$
$$21 + 53 - 46 = 28$$

34 移動的數字 ★★★

柯爾與喬莎是夫妻，也是一對數學迷。幾天來，他們被這樣一道題折磨得寢食不安。

一位數乘以三位數，等於兩位數乘兩位數，而且還是原來的那幾個數字，只是其中三位數中間的數字跑到了一位數的前邊（如圖）。

$$A \times B3C = 3A \times BC$$

$$A \times B4C = 4A \times BC$$

$$A \times B5C = 5A \times BC$$

$$A \times B6C = 6A \times BC$$

$$A \times B7C = 7A \times BC$$

$$A \times B8C = 8A \times BC$$

$$A \times B9C = 9A \times BC$$

透過湊數字的方法，找出 種兩種來，根本算不了什麼難題，關鍵是他們想找出所有的答案來。

想想看，算式中的 A、B、C 各表示什麼數字時，這樣的等式能夠成立？你能找出所有符合條件的算式嗎？

③④ 移動的數字 答案

下面給你一個完全解。

$A \times B3C = 3A \times BC$

(1) $3 \times 132 = 33 \times 12$

$= 396$

(2) $3 \times 231 = 33 \times 21$

$= 693$

(3) $4 \times 136 = 34 \times 16$

$= 544$

(4) $4 \times 238 = 34 \times 28$

$= 952$

$A \times B4C = 4A \times BC$

(1) $4 \times 143 = 44 \times 13$

$= 572$

(2) $4 \times 341 = 44 \times 31$

$= 1364$

$A \times B5C = 5A \times BC$

(1) $5 \times 154 = 55 \times 14$

$= 770$

(2) $5 \times 253 = 55 \times 23$

$= 1265$

(3) $5 \times 352 = 55 \times 32$

$= 1760$

(4) $5 \times 451 = 55 \times 41$

$= 2255$

$A \times B6C = 6A \times BC$

(1) $6 \times 165 = 66 \times 15$

$= 990$

(2) $6 \times 264 = 66 \times 24$

$= 1584$

(3) $6 \times 462 = 66 \times 42$

$= 2772$

(4) $6 \times 561 = 66 \times 51$

$= 3366$

(5) $7 \times 268 = 67 \times 28$

$= 1876$

(6) $7 \times 469 = 67 \times 49$

$= 3283$

$A \times B7C = 7A \times BC$

(1) $7 \times 176 = 77 \times 16$

$= 1232$

(2) $7 \times 275 = 77 \times 25$

$= 1925$

(3) $7 \times 374 = 77 \times 34$

$= 2618$

(4) $7 \times 473 = 77 \times 43$

$= 3311$

(5) $7 \times 572 = 77 \times 52$

$= 4004$

(6) $7 \times 671 = 77 \times 61$

$= 4697$

$A \times B8C = 8A \times BC$

(1) $8 \times 187 = 88 \times 17$

$= 1496$

(2) $8 \times 286 = 88 \times 26$

$= 2288$

(3) $8 \times 385 = 88 \times 35$

$= 3080$

(4) $8 \times 583 = 88 \times 53$

$= 4664$

(5) $8 \times 682 = 88 \times 62$

$= 5456$

(6) $8 \times 781 = 88 \times 71$

$= 6248$

$A \times B9C = 9A \times BC$

(1) $6 \times 192 = 96 \times 12$

$= 1152$

(2) $7 \times 194 = 97 \times 14$

$= 1358$

(3) $7 \times 291 = 97 \times 21$

$= 2037$

(4) $8 \times 196 = 98 \times 16$

$= 1568$

(5) $8 \times 294 = 98 \times 24$

$= 2352$

(6) $8 \times 392 = 98 \times 32$

$= 3136$

(7) $9 \times 198 = 99 \times 18$

$= 1782$

(8) $9 \times 297 = 99 \times 27$

$= 2673$

(9) $9 \times 396 = 99 \times 36$

$= 3564$

(10) $9 \times 495 = 99 \times 45$

$= 4455$

(11) $9 \times 594 = 99 \times 54$

$= 5346$

(12) $9 \times 693 = 99 \times 63$

$= 6237$

(13) $9 \times 792 = 99 \times 72$

$= 7128$

(14) $9 \times 891 = 99 \times 81$

$= 8019$

五、飛去來器

35▶ 添加號讓結果最小　　　　★☆☆

加上四個加號，使算式的答案最小。你能完成嗎？

123456789=?

什麼？你沒有聽錯，也沒有看錯，題目中只准加四個加號且不改變數字順序，使它的答案盡可能小。且只要你肯細心去想，這道題是不難的。想出來了嗎？

35 ▶ 添加號讓結果最小 答案

因為是 4 個加號，9 個數，即把數分成 5 組，其實共有 5 種分法：

（一）1, 1, 1, 1, 5

（二）1, 1, 1, 2, 4

（三）1, 1, 1, 3, 3

（四）1, 1, 2, 2, 3

（五）1, 2, 2, 2, 2

其中：

（一）至少五位數。

（二）至少四位數。

（三）至少三位數：$123 + 456 + 7 + 8 + 9 = 603$。

（四）至少為三位數：即 $123 + 45 + 67 + 8 + 9 = 252$。

（五）至少為三位數：即 $12 + 34 + 56 + 78 + 9 = 189$。

很顯然答案選（五）。

在 123456789 中添加上四個加號，最小答案為 189。

$$12 + 34 + 56 + 78 + 9 = 189$$

36 巧得 100　　　　　　　　　　　　★☆☆

請在空格內填入 3、4、5、6、7 幾個不同的數字，使它與 ＋、－、

×、÷ 拼成一道由數字 1～7 組成且答案為 100 的算式。

小慧有一種極為相似的填法：$35 + 17 × 4 - 6 ÷ 2 = 100$。不過，

1 的位置不對。

試試看，你能填出符合要求的等式嗎？

36▶ 巧得 100 答案

顯而易見，算式中的一位數除以一位數，答案一定要是個整數。
故可以從此開始下手。若「$6 \div 2 = 3$」、「$4 \div 2 = 2$」等都有考
慮到就不難填出下列答案。

限定一位的乘數為 1，除數為 2，這道算式共有四種不同的填法。

$$35 + 67 \times 1 - 4 \div 2 = 100$$
$$37 + 65 \times 1 - 4 \div 2 = 100$$
$$65 + 37 \times 1 - 4 \div 2 = 100$$
$$67 + 35 \times 1 - 4 \div 2 = 100$$

37▶ 巧排算式　　　　　　　　★☆☆

課間休息時，阿毛要考考小七。

題目是一道填數字成等式，要求被乘數中的四個空格內填入 2、3、4、5 這四個數字。積中的空格，同樣也是填 2、3、4、5 這四個數字。

小七對於數字題非常感興趣，馬上找來紙和筆，邊寫邊思考。

試試看，你能寫出數字等式嗎？

37 巧排算式 答案

由個位上的數字，不難猜出被乘數的個位上的那個空格內只能是 2。

$$15432 \times 8 = 123456$$

38▶ 奇怪的算式　　　　　　　　　　★☆☆

一個小朋友說：「為什麼挑食的都是孩子，家長怎麼都不挑食呢？」另一個小朋友說：「他們買的都是自己愛吃的，還挑什麼食？」一聽是個怪問題，想想也非常合理。

你來看看下面的數字算式有多麼奇怪吧！

將算式中的「真」「奇」「怪」換成適當的數字，使兩道等式都能夠成立，當然相同的國字表示的數字也要相同。

你能猜出它們各表示多少嗎？

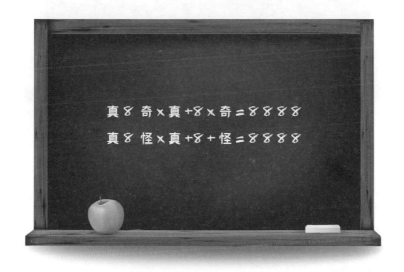

真8奇×真+8×奇＝8888
真8怪×真+8+怪＝8888

38▶ 奇怪的算式 答案

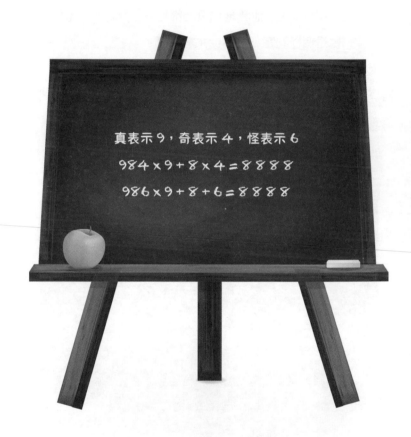

真表示 9，奇表示 4，怪表示 6

$984 \times 9 + 8 \times 4 = 8888$

$986 \times 9 + 8 + 6 = 8888$

39▶ 小松鼠出題　　　　　　　　　　★☆☆

動物山莊有所學校，那裡的小動物們很喜歡數學遊戲。

有一隻小松鼠叫篷篷，他興奮地給大家出了一道題：

在下面算式中的□內填入相同的一個數字，使這道等式能夠成立。

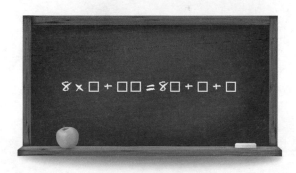

他的題目一出，真的引來了不少的小伙伴。他們或者交頭接耳，或者低頭思考，小松鼠篷篷很得意，真的以為大家都被難住了。有一個叫靈靈的小兔，他一點也不著急。經過估算，很快找到了答案。松鼠篷篷不好意思地說：「哎呀呀，這麼難的題目你都能夠做出來啊！佩服佩服！」小兔靈靈謙虛地說：「哪裡哪裡，其實是不是難題，因人而異，有些題目對於某些人是難題，對於另外一些人就不一定是難題。對於一些都認為簡單的題目，我們一些伙伴認為它難也是不足為奇的。」

你找到自己的答案了嗎？

39▶ 小松鼠出題 答案

$$8 \times 5 + 55 = 85 + 5 + 5$$

40▶ 巧填符號

請你在下列算式的空格內填入適當的運算符號，使等式成立。

你能完成嗎？試一試吧！

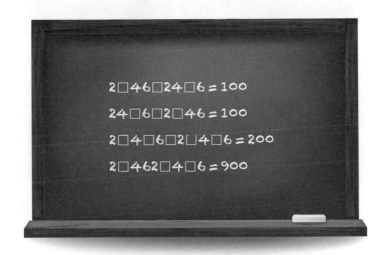

2□46□24□6 = 100

24□6□2□46 = 100

2□4□6□2□4□6 = 200

2□462□4□6 = 900

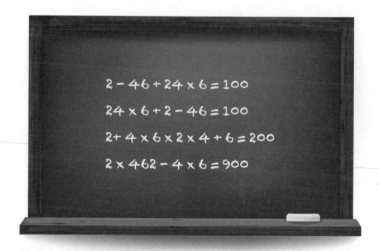

越玩越聰明的數學遊戲 �15

40 巧填符號 答案

$$2 - 46 + 24 \times 6 = 100$$

$$24 \times 6 + 2 - 46 = 100$$

$$2 + 4 \times 6 \times 2 \times 4 + 6 = 200$$

$$2 \times 462 - 4 \times 6 = 900$$

41▶ 加減乘除　　　　　　　　　★☆☆

請在下面的算式空格內，分別填入 ＋、－、×、÷ 四則運算
符號各一個，使兩道算式都相等。

你能完成嗎？

2 + 46 □ 2 □ 4 + 6 = 100

2 × 46 □ 2 □ 4 + 6 = 100

越玩越聰明的 數學 遊戲 7

41 加減乘除 答案

$$2 + 46 \div 2 \times 4 + 6 = 100$$

$$2 \times 46 - 2 + 4 + 6 = 100$$

42> 縱橫算式　　　　　　　　　　　★★☆

請利用 1、2、3、4、5、6、7、8、9 這九個數字，組成四個數填入空格內，使縱橫構成兩道乘法等式。

試試看，你最多能夠找出幾種不同的填法呢？

42 縱橫算式 答案

		2		
		×		
583	×	3	=	1749
		=		
		6		

		3		
		×		
582	×	3	=	1746
		=		
		9		

		23		
		×		
58	×	3	=	174
		=		
		69		

		32		
		×		
58	×	3	=	174
		=		
		96		

43▶ 加四個「1」　　　　　　　　　★★☆

一天，鬍子爺爺又在給大家講數學了：「數學石崖上，有一個傳奇的岩洞，只有敢於攀登智慧之山的人，才能領略到其中的傳奇風光。數學的和諧，都是岩洞裡產生的傳奇壁畫、傳奇詩歌及傳奇旋律。」

接著，他給大家出了這樣一道題，讓大家來品味數學的和諧與奇妙。

看看下面這些算式：

$$12 + 3 \times 4 \times 5 + 6 = 78$$
$$1 \times 234 - 56 = 78$$
$$1 \times 2 + 34 \times 5 + 6 = 78$$
$$1234 - 56 = 78$$

對，它們有的相等，有的不等。鬍子爺爺告訴大家，只需要給這四道算式中加入四個數字「1」，這些算式都會成為等式。

想想看，利用估算，該如何加呢？

43 加四個「1」 答案

第一道是等式；第二道和第三道在 78 前加上數字「1」成為 178，等式成立；第四道在 78 前加上兩個「1」成為 1178，等式成立。

$$12 + 3 \times 4 \times 5 + 6 = 78$$

$$1 \times 234 - 56 = 178$$

$$1 \times 2 + 34 \times 5 + 6 = 178$$

$$1234 - 56 = 1178$$

44▶ 三胞胎解題　　　　　　　　　　　★★☆

明明、亮亮、晶晶是三胞胎兄弟，他們既聰明又活潑，還非常愛動腦筋。

一天，媽媽給他們出了一道非常難的數字謎題：

將下面算式中的「瘋」「狂」「數」「學」換成適當的數字，使它組成一道答案為 6655 的算式。

三兄弟果然不負眾望，沒花多少時間，他們都拿出了自己的答案。

明明的答案是：$49 \times 85 + 498 \times 5 = 6655$

亮亮的答案是：$62 \times 37 + 623 \times 7 = 6655$

晶晶看了看兩位哥哥的答案，高興地說：「媽媽，媽媽，我的答案與哥哥們的都不一樣！」

試試看，你能猜出晶晶的答案嗎？

44▶ 三胞胎解題 答案

$$91 \times 43 + 914 \times 3 = 6655$$

45▶ 真奇妙的算式　　　　　　　　　★★☆

班裡的黑板上，出了這樣一道題：

請你將算式中的「真」「奇」「妙」換成一位數的質數，使它成為一道等式。

真奇真奇 × 真妙奇妙 = 妙妙妙妙妙妙妙妙

看到這個題目後，不少同學會感到困難，毫無頭緒，加上所列的數字較大，差不多都把它當做超級難題了。阿慧卻不這樣認為，一位數的質數只有 2、3、5、7，不妨運用末位思維法求解。

試試看，你能解出這道題嗎？

45 真奇妙的算式 答案

其實，這道題並沒有想像中那麼難。首先你要想到一位數的質數有哪些，這樣就不會盲目湊數了。顯然，因為「奇 × 妙＝□妙」（□內的數為進位的數，它可以不是質數），能夠滿足此條件的只有 $3 \times 5 = \boxed{1}5$ 和 $7 \times 5 = \boxed{3}5$ 兩種。很明顯，根據這兩種條件，可以判斷出答案八個「妙」只能是——55555555。確定了「妙」為 5，又根據數字謎題的解題規則：相同的國字（字母或符號）表示的數字相同，反之，不同的國字（字母或符號）表示的數字不能相同。再從高位思考起，「真 × 真＝5□」（□內的數為未進位的數，它可以不是質數），而與 50 最接近的只有 $7 \times 7 = \boxed{49}$，如果確定了「真」為 7，那 $3 \times 5 = \boxed{1}5$ 和 $7 \times 5 = \boxed{3}5$ 兩種只能選 $3 \times 5 = \boxed{1}5$ 一種了，也就是說「奇」為 3。

整理一下，可以寫成算式 $7373 \times 7535 = 55555555$。

46 字母換數 ★★☆

有些益智問題，乍看起來，似乎很模糊，使人不知如何下手，但把每句話逐次推敲，就不一定那麼困難了。下面這個問題對於訓練人們冷靜地分析和進行邏輯推理，是一個好題目。

請你將算式中的字母 A、B、C、D 換成適當的數字，使下面 20 道算式都能夠成立。想想看，各是多少呢？

不能被表面現象所欺騙，應該從錯綜複雜的關係中進行分析。試試吧！

AB0 － AB － 0 ＝ AAA	BC0 － BC － 0 ＝ DDD
AB1 － AB － 1 ＝ AAA	BC1 － BC － 1 ＝ DDD
AB2 － AB － 2 ＝ AAA	BC2 － BC － 2 ＝ DDD
AB3 － AB － 3 ＝ AAA	BC3 － BC － 3 ＝ DDD
AB4 － AB － 4 ＝ AAA	BC4 － BC － 4 ＝ DDD
AB5 － AB － 5 ＝ AAA	BC5 － BC － 5 ＝ DDD
AB6 － AB － 6 ＝ AAA	BC6 － BC － 6 ＝ DDD
AB7 － AB － 7 ＝ AAA	BC7 － BC － 7 ＝ DDD
AB8 － AB － 8 ＝ AAA	BC8 － BC － 8 ＝ DDD
AB9 － AB － 9 ＝ AAA	BC9 － BC － 9 ＝ DDD

46 ▶ 字母換數 答案

在司空見慣的事物中,改變其條件,走到極端,觀察其變化,是研究事物、認識事物的一個好方法。只看兩組算式中的第一道,很容易看出,AB0 − AB − 0 = AAA 其實就是 AB0 − AB = AAA,且可觀察出 B 加 A 等於 10,同理,C 加 D 也等於 10。只有在此認識的基礎上,仔細觀察、深入思索,才可以意外地發現其可能性。A 為 3;B 為 7、C 為 4;D 為 6。

$370 - 37 - 0 = 333$	$740 - 74 - 0 = 666$
$371 - 37 - 1 = 333$	$741 - 74 - 1 = 666$
$372 - 37 - 2 = 333$	$742 - 74 - 2 = 666$
$373 - 37 - 3 = 333$	$743 - 74 - 3 = 666$
$374 - 37 - 4 = 333$	$744 - 74 - 4 = 666$
$375 - 37 - 5 = 333$	$745 - 74 - 5 = 666$
$376 - 37 - 6 = 333$	$746 - 74 - 6 = 666$
$377 - 37 - 7 = 333$	$747 - 74 - 7 = 666$
$378 - 37 - 8 = 333$	$748 - 74 - 8 = 666$
$379 - 37 - 9 = 333$	$749 - 74 - 9 = 666$

六、妙填趣式

47 ▸ 減法等式　　　　　　　　　　　　★☆☆

這絕對是一個奇妙的算式。算式中的 A、B、C、D、E、F 表示連續數字 3、4、5、6、7、8，你能根據算式表明的關係，猜出各是多少嗎？

很明顯，被減數為一個相同的三位數，它減去三個一位數，差為 666，而減去這三個數字組成的三位數，差則為 333。被減數最高位上的數字應該是 6，這是因為在第二道算式中，三個一位數最大的和為 21……好了好了，還是你自己親自算一下吧。正好這道題可以考考你的估算能力。

來試一試吧。

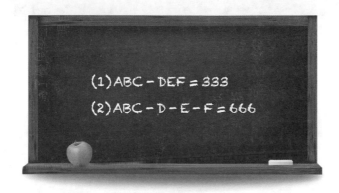

(1)ABC－DEF＝333
(2)ABC－D－E－F＝666

47 減法等式 答案

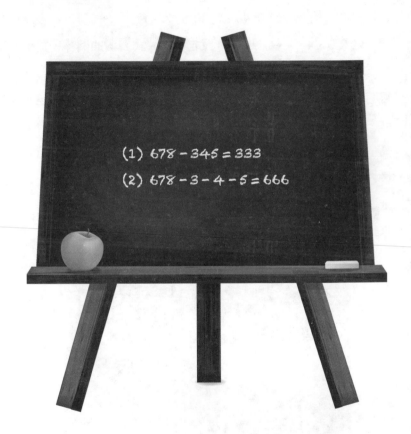

(1) $678 - 345 = 333$

(2) $678 - 3 - 4 - 5 = 666$

48▶ 神祕算式　　　★☆☆

義大利作家薄伽丘說過，人類的智慧就是快樂的源泉。看看下面的算式吧，你會從中找到快樂的！

你來猜猜看，下面算式中的字母 A、B、C、D 表示多少時，每組的兩道等式能夠同時成立？

A = ?
B = ?

$$AAA - BBB = 111$$
$$BB + BA + AA = 111$$

$$CCC - DDD = 222$$
$$DD + DC + CC = 222$$

C = ?
D = ?

48 神祕算式 答案

「兩道等式能夠同時成立」，就不能單單看其中一個了，只看第一個算式，能夠滿足它的答案有好幾個。而讓第二個算式成立，則要動一動腦筋了。

A = ?
B = ?

$$444 - 333 = 111$$
$$33 + 34 + 44 = 111$$

$$888 - 666 = 222$$
$$66 + 68 + 88 = 222$$

C = ?
D = ?

49 50 的倍數

★☆☆

有些人的心算能力特別強，一讀題之後就能夠想出答案來。也許你就有這種能力，何不來試一試？

算式中的字母表示數字 2、3、4、5、6、7、8、9，算式能夠成立。

答案都是 50 的倍數。

試試看，你能將算式中的字母換成相應的數字嗎？

49▶ 50 的倍數 答案

$$2 \times 4 \times 8 - 2 - 4 - 8 = 50$$

$$3 \times 7 \times 8 - 3 - 7 - 8 = 150$$

$$5 \times 6 \times 9 - 5 - 6 - 9 = 250$$

50▶ 趣得 22　　　　　　　　　　　　　　★☆☆

填算式的遊戲是一種非常有趣的數學遊戲題目，它要靠你的縝密推理來求得最後的成功。

A. 請在空格內分別填入 1、2、3、4，使之與 5 一同組成兩道答案為 22 的算式，有趣的是，每道算式分別出現了 +、−、×、÷ 四則運算符號。

B. 請在空格內分別填入 6、7、8、9，使之與 1、2、3、4、5 一同組成答案為 22 的算式，無獨有偶，每道算式也分別出現了 +、−、×、÷ 四則運算符號。

試試看，你能完成嗎？

A

$$(\boxed{} \div \boxed{} - \boxed{} + 5) \times \boxed{} = 22$$

$$(\boxed{} \div \boxed{} + \boxed{}) \times (5 - \boxed{}) = 22$$

B

$$1 \times 2 3 4 \div \boxed{} + \boxed{} - \boxed{} 5 = 22$$

$$(1 + 2 3 \div 4 \boxed{}) \times \boxed{} - \boxed{} 5 = 22$$

$$1 \div 2 3 \times (4 \boxed{} \boxed{} - \boxed{}) + 5 = 22$$

50▶ 趣得 22 答案

根據給出的數字，及算式中所占的位置，可推測出正確的算式。

A

(3 ÷ 2 − 1 + 5) × 4 = 22

(3 ÷ 2 + 4) × (5 − 1) = 22

B

1 × 234 ÷ 6 + 7 8 − 9 5 = 22

(1 + 23 ÷ 4 6) × 7 8 − 9 5 = 22

1 ÷ 23 × (4 6 9 − 7 8) + 5 = 22

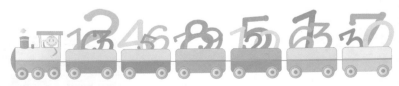

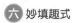

51▶ 六邊形填數　　　★★☆

請在大六邊形內的小三角中填上數字 1、2、3、4、5、6，使每一個小正六邊形（共七個）內都出現這六個不同的數字。

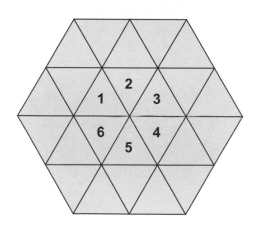

51▶ 六邊形填數 (答案)

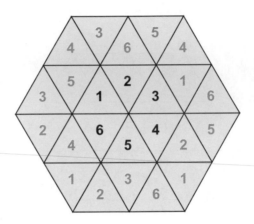

52 奇特算式 ★★☆

「奇怪，奇怪。這算式真是奇怪極了！」阿毛邊在紙上畫著寫著，嘴裡邊嘟囔著。吸引阿慧伸長脖子往他這裡望。只見阿毛的本子上寫著這樣一道題：

在 336699 數字串中，填入四個運算符號，使它成為答案是 666 的算式。有趣的是，填入三個運算符號也能使它得到 666。更為奇特的是在 336699 中填入兩個運算符號，也能形成得到 666 的等式。算式中都不出現括號。

阿慧也讚嘆不已：「這麼奇特的算式，你能夠完成嗎？」

阿毛笑笑說：「慧哥，要想知道梨子的味道，就要親口嘗一下呀！看好了，這數字鏈「336699」成為得到 666 的算式，可以加四個等號，也可以加三個符號，還可以加兩個符號，明白了吧！」阿毛這麼一解釋，激發出阿慧強烈想解開此題的欲望，阿慧想起了劉老師說過的一句話：「好的題目，就像德行，去做，本身就是一種褒獎。」他急忙找出紙和筆，加入解答這道題的行列了。

試試看，你能分別寫出這三種情況的等式嗎？

$$336699 = 666$$

52▶ 奇特算式 答案

根據題目中要求的符號數量，要換幾種不同的思路才能夠完成。

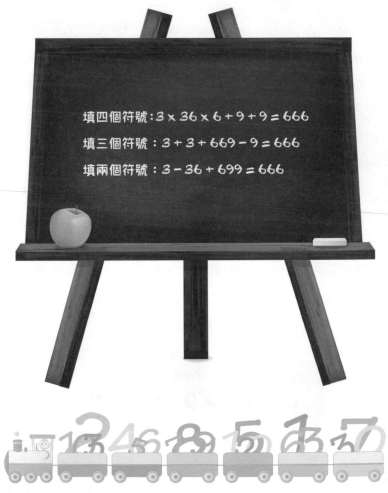

填四個符號：3 × 36 × 6 + 9 + 9 = 666

填三個符號：3 + 3 + 669 − 9 = 666

填兩個符號：3 − 36 + 699 = 666

53▶ 字母趣式　　　　　　　　　　★★☆

晚飯後，媽媽出題考娜娜。

題目是一道極為有趣的字母算式，要找出 A、B、C 所表示不為 0 的三個數字。娜娜非常高興，找來紙和筆，邊寫邊思考。

你能寫出數字等式嗎？來試試吧！

$$AABA \times CCC = CBBBCC$$

$$A + B + C = 8$$

A = ?
B = ?
C = ?

53 字母趣式 答案

從提示中不難考慮到 A＋B＋C＝8 的所有情況（暫不考慮每個數字的順序）：

$$1+2+5=8$$
$$1+3+4=8$$

從個位數上看，A 只能是數字 1，其他數字不外乎 2 和 5 或 3 和 4 了。

再透過列舉法，一一求出所有的可能，並將不符合要求的排除。

$$1151 \times 222 = 255522$$

A ＋ B ＋ C ＝ 8

A ＝ 1
B ＝ 5
C ＝ 2

54 各就各位 ★★☆

將簡譜中象徵音階的 1、2、3、4、5、6、7 這七個數字，巧妙地填入算式的空格內，使之拼成一道答案為 88888 的正確算式。你能完成嗎？

54 各就各位 答案

算式可調整為 $8\square\square\square\square\square \div 9\square = 88898$，

$88898 \times 9\square = 8\square\square\square\square\square$，考慮到要填的數字為 1、2、3、4、5、6、7，9 後面的數字是解開此題的關鍵。顯然填 1 不行，要填的數字不出現 8；如果填 2 的話，積的個位上為 6；如果填 3 的話，積的個位上為 4；如果填是 4 的話，積的個位上為 2；如果填 7 的話，積的個位上為 6；而 5 和 6 都沒有可能。根據上面所說的可能，一一檢查出不符合要求的數，最後可以找到答案！

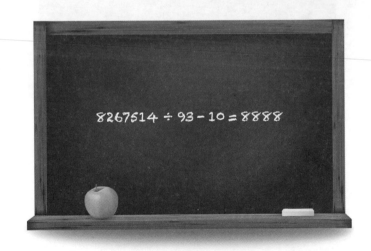

$$8267514 \div 93 - 10 = 8888$$

55▶ 春夏秋冬　　　　　　　　　　　★★☆

這是一道令人費解的題目，乍一看無從下手，細細想來別有一番趣味。你願意考考自己嗎？

算式中的「春」「夏」「秋」「冬」各表示 1～6 中的一個數字，等式就可以成立。

如果告訴你「春夏 ×2 ＝秋冬」，你能寫出這兩道神奇的等式嗎？

55 春夏秋冬 答案

由提示得知,「春夏 ×2＝秋冬」,給出的數字範圍是 1～6 中的數字,所以,你應該想到「13, 26」「16, 32」這兩組數,其他的組合都不符合提示的要求了。然後一一代入算式,看它能不能保證等式成立。假如「春夏」為 13,由個位上的數字就能推測它不能成立。再來看「春夏」為 16 的話,算式可以成立。「秋冬」為 32,算式同樣也能成立。

因此,可以找到答案:

$$11 \times 16 \times 66 = 11616$$
$$33 \times 32 \times 22 = 23232$$

56 聰明才智　　　　　　　　　　★★☆

一些朋友解答數學題,尤其是較為難的競賽題時,不僅僅依靠自己的數學知識,有時候充滿智慧的大腦靈機一動,也會讓題目迎刃而解。

「聰明才智」是一個四位數,有趣的是將它及組成它的四個數字,通過一些計算,能夠組成一道答案為 8888 的算式。

如果告訴你「聰 + 明 + 才 + 智 = 18」,你能猜出這個四位數該是多少嗎?

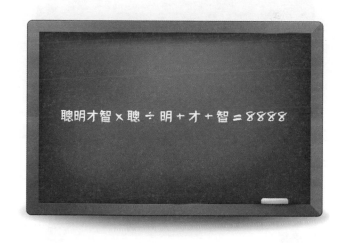

聰明才智 × 聰 ÷ 明 + 才 + 智 = 8888

56 ▶ 聰明才智 答案

根據算式的特點，可以判斷出「聰明」表示的兩個數字相差不應該太大。而「聰明才智」所表示的四位數又接近 8888，故可以判斷「聰」字為 7，「明」字為 6。通過調整與試驗，不難找出答案。

$$7614 \times 7 \div 6 + 1 + 4 = 8888$$

57▶ 九個數字　　　　★★☆

這是兩道讓你眼睛一亮的算式：

請在每道算式的空格裡，分別填入數字 1、2、3、4、5、6、7、8、9，使兩道等式能夠成立。

試試看，你能完成嗎？

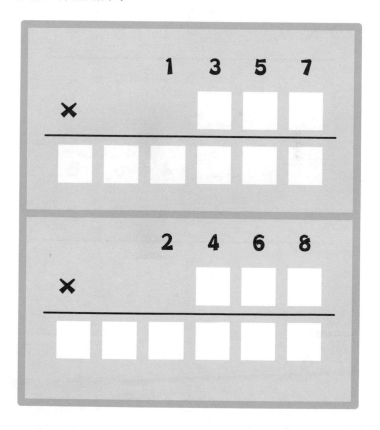

57▶ 九個數字 答案

		1	3	5	7
×			1	8	9
2	5	6	4	7	3

		2	4	6	8
×			1	9	2
4	7	3	8	5	6

58▶ 趣組算式 ★★☆

來看下圖第一道算式,將數字串中的 123456789 中的 8 取出,使其組成一道算式,答案正好為去掉 1 後的八個數字 98765432。

看好,等號左右各出現了九個和八個不同的數字。

我們設想,將數字 5、6、7、8、9 填入下方算式左邊的括號中,使算式左邊成為由 1、2、3、4、5、6、7、8、9 九個數字組成的兩個數字,答案恰好是由 2、3、4、5、6、7、8、9 八個數字組成的八位數。

你能完成嗎?

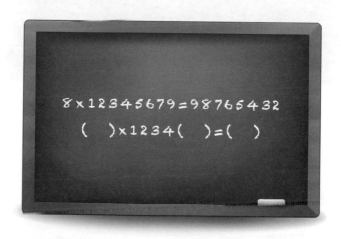

8×12345679=98765432
(　)×1234(　)=(　)

58 ▶ 趣組算式 答案

透過試填，可以找到以下兩種答案。

$$586 \times 123479 = 72358694$$

$$6985 \times 12347 = 86243795$$

七、神奇填數

59 ▶ 火眼金睛 ★☆☆

這裡有兩道利用數字 2～9 組成的算式，其中有一道是不相等的，你能很快找出來嗎？這道不相等的算式，只需要調整兩個數字的位置，它也能成為等式。

試試看，你能完成嗎？

$$(1)\ 754÷2-9=368$$
$$(2)\ 754÷2+9=368$$

59▶ 火眼金睛 答案

(1) 式相等。

(2) 式調整一下 8 和 6 的位置

$$754 \div 2 + 9 = 386$$

60▶ 相同數字　　　　　　　　　　　　　★☆☆

晚飯後，媽媽給娜娜出了這樣一道趣題。

媽媽說：「這是一道絕妙算式，要求你在空格內填入相同的一個數字，使它們成為等式。你能很快完成嗎？」娜娜一看算式，驚叫起來：「媽媽、媽媽，這也太神奇了吧，算式中出現了 1、2、3、4 呀！你讓我填上的兩個數字是相同的，是嗎？」媽媽點點頭。

娜娜興奮地說：「這難不倒我，我知道答案了！」

聰明的你，知道娜娜是如何找到答案的嗎？

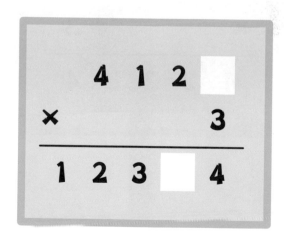

60 ▶ 相同數字 答案

娜娜是從個位上的數字考慮的，$3 \times 8 = 24$，這個數字應該是「8」，算式如下。

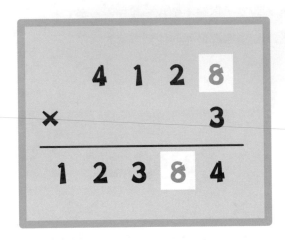

61▶ 摩天樓趣題

算式中的「摩天樓」各表示一個什麼數字時，它可以成為一道奇妙的等式。

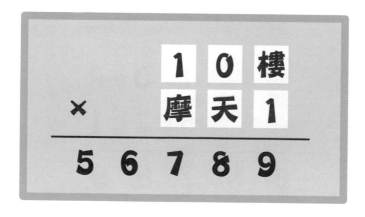

61▶ 摩天樓趣題 答案

將 56789 作質因數分解也能得到答案。這裡可以從被乘數的個位數字「樓」看起，它只能等於 9。用 56789 ÷ 109 = 521 可以馬上得出答案。

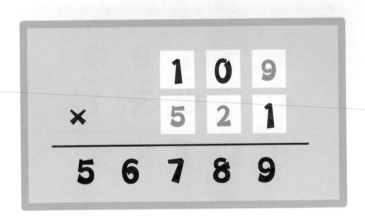

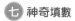

62▶ 急救中心　　　　　　　　　★☆☆

請你將「急救中心」換成 1、2、3、4、5 中的四個不同數字，使兩道等式都能夠成立。

提示：急＋救－中＝心；急＋救＝中＋心＝6。

急救 × 中 × 心 = 120

急 × 救 × 中心 = 120

62 急救中心 答案

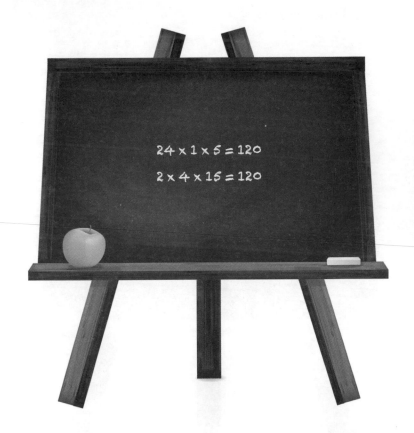

$$24 \times 1 \times 5 = 120$$

$$2 \times 4 \times 15 = 120$$

63 ▶ 三道等式　　　　　　　　　★☆☆

請在空格內填入數字 1、2、3、4、5、6、7、8，使三道等式都成立。
試試看，你能很快完成嗎？

$$\square \times \square = 42$$

$$\square\square - \square = 42$$

$$\square \times \square + \square = 42$$

63▶ 三道等式 答案

$$6 \times 7 = 42$$

$$43 - 1 = 42$$

$$5 \times 8 + 2 = 42$$

64 趣味填數 ★☆☆

小豬豬是個數學迷，他正在做一道山羊爺爺給他出的課外題：

在空格內填上適當的數，使它們都成為等式。

$1 \times 1 + 1 = 1 \times \square = 2$　　$5 \times 5 + 5 = 5 \times \square = 30$

$2 \times 2 + 2 = 2 \times \square = 6$　　$6 \times 6 + 6 = 6 \times \square = 42$

$3 \times 3 + 3 = 3 \times \square = 12$　　$7 \times 7 + 7 = 7 \times \square = 56$

$4 \times 4 + 4 = 4 \times \square = 20$　　$8 \times 8 + 8 = 8 \times \square = 72$

　　　　　　　　　　$9 \times 9 + 9 = 9 \times \square = 90$

聰明的小豬豬，很快填出了答案。

試試看，你能完成嗎？

64▶ 趣味填數 (答案)

$1 \times 1 + 1 = 1 \times 2 = 2$

$2 \times 2 + 2 = 2 \times 3 = 6$

$3 \times 3 + 3 = 3 \times 4 = 12$

$4 \times 4 + 4 = 4 \times 5 = 20$

$5 \times 5 + 5 = 5 \times 6 = 30$

$6 \times 6 + 6 = 6 \times 7 = 42$

$7 \times 7 + 7 = 7 \times 8 = 56$

$8 \times 8 + 8 = 8 \times 9 = 72$

$9 \times 9 + 9 = 9 \times 10 = 90$

65▶ 縱橫算式　　　　　　　　　　★☆☆

請把自然數 1、2、3、4、5、6、7、8、9、10 分別填入圖中的空格內，使每直行、橫列形成的算式都成為等式。

試試看，你能辦到嗎？

	+		+		+	7	=	28
+		+		+		+		
	+		+		+	6	=	24
+		+		+		+		
	+	12	+	11	+		=	28
+		+		+		+		
	+	1	+		+	12	=	24
‖		‖		‖		‖		
26		26		26		26		

65▶ 縱橫算式 答案

5	+	6	+	10	+	7	=	28
+		+		+		+		
8	+	7	+	3	+	6	=	24
+		+		+		+		
4	+	12	+	11	+	1	=	28
+		+		+		+		
9	+	1	+	2	+	12	=	24
‖		‖		‖		‖		
26		26		26		26		

66 神奇填數　　　　★★☆

下面的算式中出現了三個空格，請你在空格中填入數字 7、8、9，
使它成為一道神奇的等式。

提示：根據末位數字運算推理。

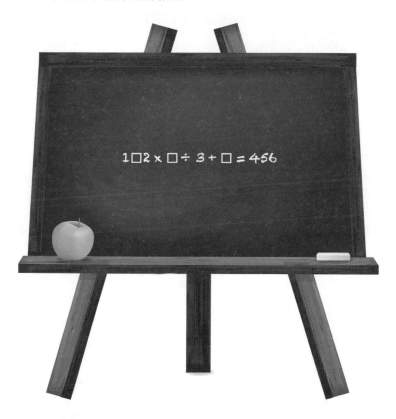

1□2 × □ ÷ 3 + □ = 456

66 神奇填數 答案

末位數字運算法

設三個未知數為 A、B、C，算式為：

$$1A2 \times B \div 3 + C = 456$$

$$1A2 \times B \div 3 = 456 - C$$

假如 B 為 9，那麼三位數個位與 9 的乘積末位數字為 8，末位為 8 且能夠被 3 整除的數有 18、48、78。當它們為 18、48、78 時，「$1A2 \times B \div 3 =$」的答案個位上為 6，則 C 只能為 0，不符合題目要求。故 B 不能為 9。

假如 B 為 8，那麼「$1A2 \times B$」的答案末位數字為 6，「$1A2 \times B \div 3 =$」的答案末位為 2。只有 C 為 4 的時候，才能保證結果的個位數字與右邊個位數字相等。故 B 不能為 8。

故 B 只能為 7。

$$192 \times 7 \div 3 + 8 = 456$$

67 五數填空 ★★☆

請在每道算式的空格內，填入數字 1、2、3、4、5，使之成為相等的算式。

看看誰填的等式多，比一比吧！

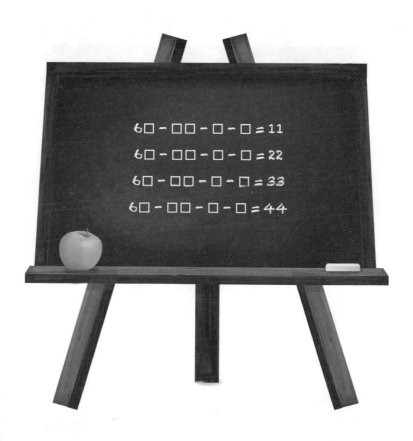

$$6\square - \square\square - \square - \square = 11$$
$$6\square - \square\square - \square - \square = 22$$
$$6\square - \square\square - \square - \square = 33$$
$$6\square - \square\square - \square - \square = 44$$

67▶ 五數填空 答案

$$61 - 42 - 5 - 3 = 11 \qquad 63 - 21 - 5 - 4 = 33$$

$$61 - 43 - 5 - 2 = 11 \qquad 63 - 24 - 5 - 1 = 33$$

$$61 - 45 - 3 - 2 = 11 \qquad 63 - 25 - 4 - 1 = 33$$

$$62 - 31 - 5 - 4 = 22 \qquad 64 - 12 - 5 - 3 = 44$$

$$62 - 34 - 5 - 1 = 22 \qquad 64 - 13 - 5 - 2 = 44$$

$$62 - 35 - 4 - 1 = 22 \qquad 64 - 15 - 3 - 2 = 44$$

68▶ 珠聯璧合　　　　　　　　　　　　★★☆

這裡有兩道本不相干的算式，它們的答案中除了將「1234」和「4321」包圍外，其餘的數字恰好是 2、3、4、5。

$$① \quad 8 \times 26543 = 2\,\boxed{1234}\,4$$

$$② \quad 87 \times 3945 = 3\,\boxed{4321}\,5$$

有人感覺這樣的算式真的很少見，其實，你將原來算式中的數字調整成三位數乘三位數，它同樣可以成為等式。不過，這要你動一動腦筋喔！

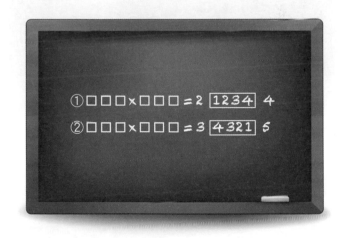

68▶ 珠聯璧合 答案

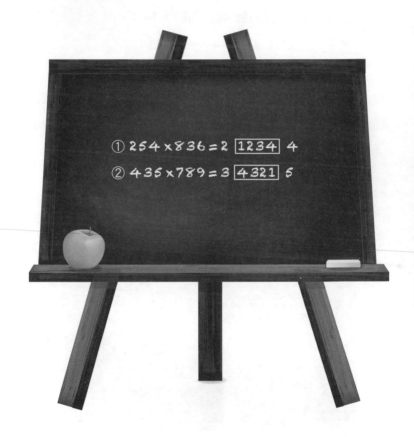

① $254 \times 836 = 2\boxed{1234}4$

② $435 \times 789 = 3\boxed{4321}5$

69 ▶ 五個兩位數得 1 ★★☆

利用 0、1、2、3、4、5、6、7、8、9 十個不同的數字，組合成
五個兩位數，再用上 ＋、－、×、÷ 連成一道答案為 1 的等式。

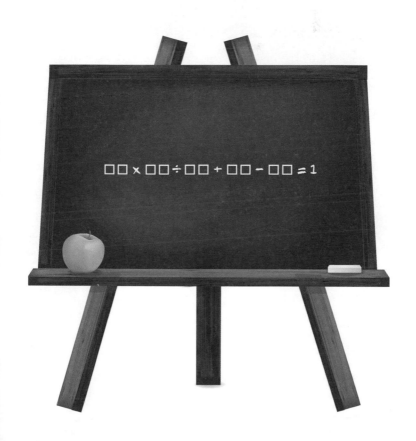

$$\square\square \times \square\square \div \square\square + \square\square - \square\square = 1$$

69▶ 五個兩位數得 1　答案

共有 196 個算式：

$10 \times 34 \div 85 + 69 - 72 = 1$，

$10 \times 36 \div 24 + 75 - 89 = 1$，

$10 \times 42 \div 35 + 68 - 79 = 1$，

$10 \times 42 \div 35 + 86 - 97 = 1$，

$10 \times 46 \div 23 + 59 - 78 = 1$，

$10 \times 48 \div 32 + 65 - 79 = 1$，

$10 \times 54 \div 36 + 78 - 92 = 1$，

$10 \times 56 \div 28 + 74 - 93 = 1$，

$10 \times 63 \div 42 + 75 - 89 = 1$，

$10 \times 64 \div 32 + 59 - 78 = 1$，

$10 \times 78 \div 39 + 26 - 45 = 1$，

$10 \times 78 \div 52 + 49 - 63 = 1$，

$10 \times 85 \div 34 + 72 - 96 = 1$，

$10 \times 87 \div 29 + 35 - 64 = 1$，

$10 \times 92 \div 46 + 38 - 57 = 1$，

$10 \times 96 \div 48 + 53 - 72 = 1$，

$12 \times 30 \div 45 + 79 - 86 = 1$，

$12 \times 45 \div 90 + 68 - 73 = 1$，

$12 \times 48 \div 36 + 75 - 90 = 1$，

$12 \times 54 \div 36 + 80 - 97 = 1$，

$12 \times 60 \div 45 + 78 - 93 = 1$，

$12 \times 60 \div 48 + 59 - 73 = 1$，

$12 \times 80 \div 64 + 59 - 73 = 1$，

$12 \times 84 \div 56 + 73 - 90 = 1$，

$12 \times 84 \div 63 + 75 - 90 = 1$，

$12 \times 85 \div 30 + 46 - 79 = 1$，

$12 \times 85 \div 30 + 64 - 97 = 1$，

$12 \times 96 \div 48 + 50 - 73 = 1$，

$13 \times 40 \div 26 + 59 - 78 = 1$，

$13 \times 40 \div 52 + 69 - 78 = 1$，

$13 \times 40 \div 52 + 87 - 96 = 1$，

$13 \times 50 \div 26 + 74 - 98 = 1$，

$13 \times 68 \div 52 + 74 - 90 = 1$，

$13 \times 90 \div 45 + 62 - 87 = 1$，

$13 \times 90 \div 78 + 42 - 56 = 1$，

$13 \times 96 \div 78 + 25 - 40 = 1$，

$14 \times 20 \div 35 + 79 - 86 = 1$，

$14 \times 20 \div 56 + 79 - 83 = 1$，

$14 \times 27 \div 63 + 85 - 90 = 1$，

$14 \times 30 \div 28 + 65 - 79 = 1$，

$14 \times 35 \div 70 + 86 - 92 = 1$，

$14 \times 70 \div 28 + 35 - 69 = 1$，

$14 \times 70 \div 35 + 62 - 89 = 1$，

$14 \times 70 \div 98 + 26 - 35 = 1$，

$14 \times 70 \div 98 + 53 - 62 = 1$，

$14 \times 72 \div 63 + 80 - 95 = 1$，

$14 \times 76 \div 28 + 53 - 90 = 1$，

$14 \times 80 \div 56 + 73 - 92 = 1$，

$15 \times 24 \div 30 + 68 - 79 = 1$，

$15 \times 24 \div 30 + 86 - 97 = 1$，

$15 \times 29 \div 87 + 36 - 40 = 1$，

$15 \times 32 \div 40 + 68 - 79 = 1$，

$15 \times 32 \div 40 + 86 - 97 = 1$，

$15 \times 32 \div 60 + 87 - 94 = 1$，

$15 \times 32 \div 80 + 69 - 74 = 1$，

$15 \times 72 \div 40 + 63 - 89 = 1$，

$15 \times 74 \div 30 + 62 - 98 = 1$，

$15 \times 76 \div 20 + 38 - 94 = 1$，

$15 \times 76 \div 38 + 20 - 49 = 1$，

$15 \times 78 \div 90 + 24 - 36 = 1$，

$15 \times 98 \div 30 + 26 - 74 = 1$，

$15 \times 98 \div 42 + 36 - 70 = 1$，

$16 \times 27 \div 54 + 83 - 90 = 1$，

$16 \times 30 \div 24 + 59 - 78 = 1$，

$16 \times 40 \div 32 + 59 - 78 = 1$，

$16 \times 45 \div 80 + 29 - 37 = 1$，

$16 \times 49 \div 28 + 30 - 57 = 1$，

$16 \times 50 \div 32 + 74 - 98 = 1$，

$16 \times 70 \div 28 + 54 - 93 = 1$，

$16 \times 75 \div 80 + 29 - 43 = 1$，

$16 \times 85 \div 40 + 39 - 72 = 1$，

$17 \times 20 \div 34 + 59 - 68 = 1$，

$17 \times 20 \div 34 + 86 - 95 = 1$，

$17 \times 20 \div 68 + 49 - 53 = 1$，

$17 \times 40 \div 85 + 29 - 36 = 1$，

$17 \times 50 \div 34 + 68 - 92 = 1$，

$17 \times 58 \div 34 + 62 - 90 = 1$，

$17 \times 60 \div 34 + 29 - 58 = 1$，

$17 \times 86 \div 34 + 50 - 92 = 1$，

$17 \times 90 \div 85 + 26 - 43 = 1$，

$17 \times 92 \div 46 + 50 - 83 = 1$，

$17 \times 96 \div 48 + 20 - 53 = 1$，

$18 \times 24 \div 36 + 59 - 70 = 1$，

$18 \times 35 \div 42 + 76 - 90 = 1$，

$18 \times 39 \div 27 + 40 - 65 = 1$，

$18 \times 39 \div 54 + 60 - 72 = 1$，

$18 \times 42 \div 63 + 59 - 70 = 1$，

$18 \times 56 \div 42 + 70 - 93 = 1$，

$18 \times 60 \div 24 + 35 - 79 = 1$，

$18 \times 60 \div 24 + 53 - 97 = 1$，

$18 \times 60 \div 27 + 54 - 93 = 1$，

$18 \times 60 \div 54 + 73 - 92 = 1$，

$18 \times 60 \div 72 + 35 - 49 = 1$，

$18 \times 70 \div 35 + 29 - 64 = 1$，

$18 \times 75 \div 90 + 32 - 46 = 1$，

$18 \times 90 \div 45 + 32 - 67 = 1$，

$18 \times 92 \div 46 + 35 - 70 = 1$，

$19 \times 20 \div 38 + 47 - 56 = 1$，

$19 \times 20 \div 38 + 65 - 74 = 1$，

$19 \times 46 \div 23 + 50 - 87 = 1$，

$19 \times 46 \div 38 + 50 - 72 = 1$，

$19 \times 56 \div 38 + 20 - 47 = 1$，

$19 \times 64 \div 32 + 50 - 87 = 1$，

$19 \times 68 \div 34 + 20 - 57 = 1$，

$19 \times 74 \div 38 + 20 - 56 = 1$，

$19 \times 86 \div 43 + 20 - 57 = 1$，

$20 \times 38 \div 95 + 64 - 71 = 1$，

$20 \times 51 \div 34 + 68 - 97 = 1$，

$20 \times 54 \div 18 + 37 - 96 = 1$，

$20 \times 63 \div 45 + 71 - 98 = 1$，

$20 \times 95 \div 76 + 14 - 38 = 1$，

$20 \times 98 \div 56 + 13 - 47 = 1$，

$21 \times 30 \div 45 + 76 - 89 = 1$，

$21 \times 40 \div 56 + 83 - 97 = 1$，

$21 \times 48 \div 56 + 73 - 90 = 1$，

$21 \times 48 \div 63 + 75 - 90 = 1$，

$21 \times 54 \div 63 + 80 - 97 = 1$，

$21 \times 60 \div 84 + 59 - 73 = 1$，

$21 \times 96 \div 84 + 50 - 73 = 1$，

$23 \times 78 \div 69 + 15 - 40 = 1$，

$24 \times 30 \div 18 + 57 - 96 = 1$，

$24 \times 35 \div 60 + 78 - 91 = 1$，

$24 \times 36 \div 18 + 50 - 97 = 1$，

$24 \times 39 \div 78 + 50 - 61 = 1$，

$24 \times 51 \div 68 + 73 - 90 = 1$，

$24 \times 68 \div 51 + 39 - 70 = 1$，

$24 \times 98 \div 56 + 30 - 71 = 1$，

$25 \times 76 \div 38 + 41 - 90 = 1$，

$26 \times 30 \div 15 + 47 - 98 = 1$，

$26 \times 45 \div 90 + 71 - 83 = 1$，

$26 \times 51 \div 39 + 47 - 80 = 1$，

$26 \times 84 \div 39 + 15 - 70 = 1$，

$26 \times 84 \div 91 + 50 - 73 = 1$，

$26 \times 95 \div 38 + 10 - 74 = 1$，

$27 \times 40 \div 18 + 36 - 95 = 1$，

$27 \times 90 \div 81 + 35 - 64 = 1$，

$28 \times 45 \div 63 + 71 - 90 = 1$，

$28 \times 45 \div 70 + 19 - 36 = 1$，

$28 \times 65 \div 70 + 14 - 39 = 1$，

$28 \times 70 \div 35 + 14 - 69 = 1$，

$28 \times 70 \div 35 + 41 - 96 = 1$，

$29 \times 30 \div 58 + 47 - 61 = 1$，

$29 \times 36 \div 87 + 40 - 51 = 1$，

$29 \times 40 \div 58 + 17 - 36 = 1$，

$29 \times 45 \div 87 + 16 - 30 = 1$，

$29 \times 51 \div 87 + 30 - 46 = 1$，

$29 \times 60 \div 87 + 15 - 34 = 1$，

$30 \times 41 \div 82 + 65 - 79 = 1$，

$30 \times 45 \div 27 + 19 - 68 = 1$，

$30 \times 46 \div 92 + 71 - 85 = 1$，

$30 \times 56 \div 84 + 72 - 91 = 1$，

$30 \times 81 \div 45 + 26 - 79 = 1$，

$30 \times 84 \div 72 + 61 - 95 = 1$，

$30 \times 87 \div 45 + 12 - 69 = 1$，

$31 \times 40 \div 62 + 59 - 78 = 1$，

$31 \times 50 \div 62 + 74 - 98 = 1$，

$31 \times 90 \div 45 + 26 - 87 = 1$，

$32 \times 45 \div 90 + 71 - 86 = 1$，

$32 \times 78 \div 96 + 15 - 40 = 1$，

$32 \times 90 \div 48 + 16 - 75 = 1$，

$32 \times 95 \div 76 + 41 - 80 = 1$，

$34 \times 90 \div 51 + 27 - 86 = 1$，

$35 \times 72 \div 84 + 61 - 90 = 1$，

$35 \times 72 \div 90 + 41 - 68 = 1$，

$35 \times 92 \div 70 + 41 - 86 = 1$，

$35 \times 98 \div 70 + 14 - 62 = 1$，

$36 \times 84 \div 72 + 50 - 91 = 1$，

$36 \times 90 \div 72 + 14 - 58 = 1$，

$36 \times 90 \div 72 + 41 - 85 = 1$，

$39 \times 45 \div 27 + 16 - 80 = 1$，

$39 \times 64 \div 78 + 20 - 51 = 1$，

$39 \times 70 \div 65 + 41 - 82 = 1$，

$39 \times 80 \div 65 + 24 - 71 = 1$，

$40 \times 91 \div 56 + 23 - 87 = 1$，

$40 \times 91 \div 65 + 23 - 78 = 1$，

$40 \times 91 \div 65 + 32 - 87 = 1$，

$40 \times 95 \div 76 + 32 - 81 = 1$，

$41 \times 70 \div 82 + 35 - 69 = 1$，

$41 \times 76 \div 82 + 53 - 90 = 1$，

$42 \times 78 \div 91 + 30 - 65 = 1$，

$45 \times 72 \div 60 + 38 - 91 = 1$，

$45 \times 72 \div 81 + 30 - 69 = 1$，

$45 \times 78 \div 90 + 23 - 61 = 1$，

$48 \times 51 \div 72 + 60 - 93 = 1$，

$48 \times 63 \div 72 + 50 - 91 = 1$，

$48 \times 70 \div 56 + 32 - 91 = 1$，

$48 \times 75 \div 60 + 32 - 91 = 1$，

$51 \times 62 \div 93 + 47 - 80 = 1$，

$51 \times 72 \div 68 + 40 - 93 = 1$，

$54 \times 63 \div 81 + 29 - 70 = 1$，

$56 \times 72 \div 48 + 10 - 93 = 1$，

$56 \times 90 \div 72 + 14 - 83 = 1$，

$56 \times 90 \div 84 + 13 - 72 = 1$，

$62 \times 84 \div 93 + 15 - 70 = 1$，

$63 \times 72 \div 81 + 40 - 95 = 1$，

$64 \times 75 \div 80 + 32 - 91 = 1$。

數學悠哉遊

許介彥　著

你知道離散數學學些什麼嗎？你有聽過鴿籠（鴿子與籠子）原理嗎？你曾經玩過河內塔遊戲嗎？本書透過生活上輕鬆簡單的主題帶領你認識離散數學的世界，讓你學會以基本的概念輕鬆地解決生活上的問題！